古文苑卷第八

歌曲

漢昭帝黃鵠歌　淋池歌
漢靈帝招商歌　漢武帝落葉哀蟬曲

詩

栢梁詩
李陵錄別詩 八首　蘇武答詩 二首
孔融臨終詩　雜合作郡姓名字詩
六言詩 三首　雜詩 二首
四言詩 五首
秦嘉述婚　王粲思親
曹植元會　王粲雜詩五言 四首
裴秀大蜡　閭丘沖三月三日
七哀詩　晉程曉嘲熱客
黃鵠歌　漢昭帝

始元元年黃鵠下太液池上為歌曰漢書昭帝始元元年春二月黃鵠下建章宮太液池中公卿上壽披高相歌曰黃鵠飛兮下建章羽肅肅兮高相歌曰黃鵠一舉千里正謂黃鵠也臣於是時初即位稱賀故上壽九歲

蘭兮行踰跄跄金為衣兮菊為裳婆娑荷荇兮

黃鵠飛兮下建章羽肅肅兮下建章羽肅肅兮

柴葛直甲及出入兼葭其旱濕則生藏草兼

淋池歌

昭帝

三輔黃圖昭帝始元元年穿淋池廣千步東引太液池水池中植分枝荷一莖四葉狀如駢蓋帝每以戲燕出入或折以障日或剪以為衣裳帝與群臣為漯潛之戲命水嬉之士為之歌時命鸞飾無紉以金翠為冠梓木蘭為舟輕風時至舫舟隨風輕漾日暮輒歸侍女忘寐聽歌其詞有雲光開曙之歌

秋素景兮泛洪波揮纖手兮折芰荷涼風淒淒
揚棹歌雲光開曙月低河萬歲為樂豈云多

之於流連句盖通夕徹曉其荒淫若此欲不亡得乎
足歲卒損德性惜哉邊天

招商歌

漢靈帝

古今樂錄曰招商者迎秋歌也金於五音為商晉王嘉拾遺記漢靈帝起裸游館于間渠水繞砌萌夜舒荷大如蓋名曰夜舒荷靚之屬琴瑟簫笛名千年

秋風起兮日照渠青荷晝偃葉夜舒惟日不足
樂有餘清絲流管歌玉鳧之蜀王鳧曲

萬歲嘉難踰

落葉哀蟬曲

漢武帝

此曲必以為李夫人作外戒傳云人少翁齊上思念不已令方士齊令樂府諸音致其神作歌之詩

依於董扃望彼美之女兮安得感余心之未寧

羅袂兮無聲玉墀兮塵生虛房泠而寂寞落葉

詩

柏梁詩

漢武帝元封三年作柏梁臺詔羣臣二千石有能為七言詩乃得上座（三輔黃圖柏梁臺武帝元鼎二年春起此臺在長安城中北闕內詔羣臣和詩能七言者乃得上與此所紀之年不同蓋柏梁臺建於元鼎二年當置酒其上詔羣臣和詩元封三年也鼎二年登臺賦詩乃元封三年也）

日月星辰和四時（皇帝）
驂駕駟馬從梁來（梁孝王武）
郡國士馬羽林材（大司馬騎士營衛期門羽林）
總領天下誠難治（丞相石慶）
和撫四夷不易哉（大將軍衛青）
刀筆之吏臣執之（御史大夫兒寬）
撞鐘伐鼓聲中詩（太常周建德）
宗室廣大日益滋（宗正劉安國）
周衛交戟禁不時（衛尉路博德）
總領從官柏梁臺（光祿勳徐自為）
平理請讞決嫌疑（廷尉杜同）
修飾輿馬待駕來（太僕公孫賀）
郡國吏功差次之（大鴻臚壺充國）
乘輿御物主治之（少府王溫舒）
陳粟萬石楊以箕（大司農張成）
徼道宮下隨討治（執金吾中尉豹）
三輔盜賊天下危（左馮翊盛宣）

左馮翊（京兆尹金吾豹三輔盜賊天下危盛宣輔京兆左馮翊右扶風帝居不可有盜賊為三輔盜阻南

山為民災李咸信諷動據此詩從事四夷巴有天下盜
外家公主不可治京兆漢書竇嬰傳上
嬰景帝從舅母故言外家廷尉辨之
帝女館陶公主實太后同母弟巴俱外家故田
巴死主太后崩故京兆時敗嬰
公主皆怨橫不法京兆敢嬰
材陳掌詹事鑾夷朝賀常舍其國典屬柱枅薄櫨相枝
持匠陶妃女脣甘如飴郭舍人迫窘詰屈幾窮哉
令上林枇杷橘栗桃李梅大官走狗逐兔張罘罝
東方朔以朔善諧謔此語蓋戲弄羣臣也
羣臣各以其所諷諭一句無甚理致其間亦有敢詩
言隱然寓微之意者齊不及梁按此詩
間多微其體規而骨氣寢

古梁父吟舊注子墓案都縣有田彊古冶諸葛
亮吟

三國志諸葛亮躬耕隴畝好為梁父吟
諸葛亮傳藝文類聚載比篇云蜀志武
學泰山梁父吟則其云陳世調傳之日久

小矣梁父吟泰山丘墓所在傍
步出齊城門遙望蕩陰里里中有三墓累累正
相似問是誰家墓田彊古冶子力能排南山文
一作能絕地紀一朝被讒言二桃殺三士
作孫捷古梁白桃三子事景公勇而無禮晏子曰
者吾甞功可以食桃古冶君當濟河黿而御左驂
以食潛二子不若吾從功不遂子取桃
是貪地然不二人不遠又刎頸而贈
死之貧民刻烈如友素絲二子
驅

錄別詩

眉山蘇氏曰劉子玄辨文選所載事
陵與蘇武書非西漢文蓋齊梁間文
士擬作者也吾因悟陵與蘇武贈答
五言亦後人所擬非陵與武文章衰
矣如李蕭統次為甲弱又云選文贈答
此辨以前詩為非真則五言皆偽而不可見
數篇不言為誰詩引斯可不能
此辨以前詩為非真則不言可知

有鳥西南飛 熠熠似蒼鷹 朝發天
北隅暮聞日南陵
寄一言去託之戔
蒸言蒸我心之人
欲從鳥逝鶩馬不可乘
爍爍三星列
寒涼應節至蟋蟀夜悲鳴晨風動喬木枝
葉日夜零遊子暮思歸嶔塞耳不能聽遠望正蕭
條百里無人聲豺狼鳴後園虎豹步客庭
天一隅苦困獨零丁親人隨風散歷歷如流星
三華離不結荂萍皆深水師生根不思心獨

屏營願得萱草枝得忘憂草也詩曰焉以解飢渴
情寂寂君子坐奕奕合衆芳猶言振芳之所在注離騷
羣賢諭 溫聲何穆穆因風動馨香清言振東序
良時著西庠匈奴此兄弟並在漢庭時議論出諸使
人之右句彌寂寂今霸旅異域無復羣賢盡譬之樂故
首句彌寂寂君子坐溫和如詩穆如清風
乃命絲竹音列席無高唱悲意何慷慨清歌正
激揚長哀發華屋四坐莫不傷
晨風鳴北林晨風鳥也陸機疏曰鸇似鷂青黃
燿東南飛燿燿螢火詩行夜向陽而飛言物
身之失其所寄也論
不得其宜以論願言所相思日暮不垂帷明月
照高樓想見餘光輝玄鳥名鳥燕也亦夜過庭髮鬖
能復飛塞裏路跼躅彷徨不能歸浮雲日千里
安知我心悲思得瓊樹枝以解長渴飢淮南子
有曾城九重上
有珠樹玉樹
陟彼南山隅送子淇水陽爾行西南游我獨東
比翔轅馬顧悲鳴五步一彷徨雙鳧相背飛
遠日已長雙鳧以比蘇李一體之異人之遠望雲中路
想見來主璋圭璋所以通好名萬里遙相思何益
心獨傷隨時愛景耀願言莫相忘
鍾子歌南音楚人鍾儀縶於晉晉侯與之琴操
南音公曰樂操土風不忘舊也遂

釋之事見左傳仲尼歎歸與曰歸與歸與戎馬悲邊鳴
遊子戀故廬陽鳥歸飛雲蛟龍樂潛居
欲遂其性禹貢陽鳥攸居謂鴈也
鳥攸居異域連翩遊客子于冬服凜衣去家千里
無四凶罪何為天一隅
衢亨文選陵咨武書云策名清時榮開休
言言已不若武之全節而回身名俱榮
力必欲榮薄軀不如及清時策名於天衢
鳳凰鳴高岡有翼不好飛安知鳳凰德貴其來
見稀闕
紅塵蔽天地白日何冥冥闕

苔詩　蘇武

童童孤生柳寄根河水泥
之木童獨立貌柳浮弱揚
此身脆弱
客寓異域連翩遊客子于冬服凜衣去家千里
餘一身常渴飢寒夜立清庭仰瞻天漢湄寒風
吹我骨嚴霜切我肌憂心常慘慼晨風為我悲
瑤光游何速陰瑤光之可寶行願支荷遲仰視雲間
星忽若割長帷如而有所蒙古豬低頭還自憐盛年行
已衰依依戀明世愴愴難久懷

別李陵

雙鳧俱北飛一鳧獨南翔子當留斯館我當歸
故鄉一別如秦胡會見何詎央愴恨切中懷不

孔融

本傳融為太中大夫見曹操雄詐
著頻書爭之多致乖忤又泰山隹詐漸
操王畿之制千里寰內不以封建諸侯
獄棄市覆疑其所論建漸廣八並憚之
旨以微法免融又奏融為九列不遵
以臨難不懼談笑就死為雄如龍視
曰我宗若人尚友千祀覩公之議承

臨終詩

言多令事敗器漏苦不密
河潰蟻孔端山壞由猿穴
浮雲翳白日靡辭無忠誠
華繁竟不實人有兩三心安能合為一
三心安能合
成市虎猶言市中有虎也事見戰國策
浸漬解膠漆信漆膠之心本不固況相
寢萬方一作事畢長夜也

離合作郡姓名字詩

漁父屈節水潛匿方與峕進止出行施張
離合日字魯口渭旁字
呂公磯釣盍口渭旁字九域有聖
無土不王或合成國好是正直女回于匡
離合成魯字口

覺淚沾裳願子長努力言笑莫相忘

言深藏　按轡安行誰謂路長　無名無譽放
城玟璇隱　懼美玉韜光不須合　舉此以文為簡
融後人多慕之如眉山蘇氏離合　盖字云為成
石猶在眠山已頼美女曉去孟子不來尤為
妙漢上黨郡有
石研關音刑

六言詩三首

文舉平時譏嘲慢誨曹操如待小兒
天子在許無異霹靂因鳩伏后
皇罿人神共憤此詩稱美不暇又
直署無含蓄必非其真本傳擥魏又
上帝深好文章每賞以嘆口楊班
融深好文章者賞以嘆金帛壹好事者假有

［古文苑卷八　　九一］

漢家中葉道微董卓作亂乘衰借上雲下專威
萬官惶怖莫違百姓惨惨心悲廢漢靈帝崩獻
帝自為相國
專權用事
郭李分爭為非遷都長安思歸瞻望關東可哀
夢想曹公歸來獻帝發洛陽諸年十二月遷都長安李傕郭泥爭
權治兵相將李傕郭泥等反其後營燒長安宮殿城
卓部曲將李傕郭汜為雜丁以降東漢去佳人加小不用到許巍曹
從洛此光武改字魏洛初
公輔國無私減去廚膳甘肥羣僚率從祈祈
得俸祿常飢念我苦　寒心悲　建安元年楊奉董至雒陽

雜詩二首

巖巖鍾山首 赫赫炎天路 <small>十洲記鍾山在北海之子地仙家也 巖巖高峻貌鍾山之顛至北極寒之所 淮南天文訓天有九野地有九州天有九赫赫炎天日炎天赫赫日炎天</small> 熾盛貌炎涼二句言世道之相絕 五億萬里南方曰炎天 道炎涼之相絕 <small>謂門地窮達之相隆盛也 二句指螢於蟬溪就功名者</small> 為世俗所移不貞固 節在我者固不移 世士結根在所固 高明曜雲門遠景灼寒素 昂昂累世士植根在所 佐周興王因時就功所為亦苟矣 吕望老匹夫苟爲因世故管仲小囚臣 年已八十釣於蟠溪值 獨能建功祚 <small>粵殺于糾管仲請囚卒以相齊桓公九合諸侯同尊周室立伯功</small> 生有何常但恐年歲暮幸託不肖軀且當猛虎步 <small>時方多難毒一身與世同舉皆由不</small> 慎小節庸夫笑我度 <small>安能苦苟 言群雄肆</small> 吕望尙不希夷齊何異 <small>夷齊首陽山尙不肯稱至</small> 之曹操勢歛 <small>歎獨立</small> 遠送新行客歲暮乃來歸 <small>之文與薰蕕波中屼然砥柱爭旅其附</small> 人悲閣子不可見日已潛光輝孤墳在西北 <small>望乃來歸入門望子愛子妻向</small> 念君來遲寒裳上墟丘但見蒿與薇白骨歸黃 泉肌體成塵飛生時不識父死後知我誰孤寬

遊窮慕飄飄安所依人生圖嗣息爾死我念道
俛仰內傷心不覺淚沾衣人生自有命但恨生
日希文舉遇害男女長幼四子皆殺於此子殁於硤石史不載

四言詩五首

述婚 秦嘉

婚禮合二姓之好為人倫之端禮家道之本當謹其始
羣祥既集二族交歡茲新婚六禮不愆
六禮納采問名納吉納徵請期親迎
羔鴈總備玉帛戈戈羔鴈所以
告吉納徵迎婿之禮必以王
戈將其禮易束帛戈戈
君子將事威儀孔閑猗兮
兮穆矣其言君子謂主婚及掌判者親迎婿之有將事者儀禮
女家前五禮必及將事者儀禮
國君用卿齊其
次有介有賓
不優神啓其吉言果獲令攸我之愛矣荷天之休
妙滅周傳齊威威始立好淫樂姬為夫人伯業以興以列衛鄭衛之不業
之音幽詩風褒姒卒致威之大戎
音幽王以褒姒為后褒姒滅周
紛彼婚姻禍福之由衛女興齊襄
男女各攜其德敕終不足以
配則思自警天佑相
思親為潘文則作

王粲

勢虞叔良孫文始
及文章流別云王陽德祖詩及
近為潘文雅則矣令亡文當三贈
選乎潘文雅贈楊思親詩
穆穆顯妣德音徽止思齊先姑志伴姜似躬此

勞瘁鞠予小子徽音思齊大任文王之母大姒嗣文王則自稱其母有和順之德能承先妣之徽音以撫育其子小子之生姒在母武王妃邑姜武王妃姑志同周之姜姒勤勞以撫育其于小子之生
遭世罔寧烈考勤時從之于征爰邁不造殷憂
是嬰已從其父也父死不造謂守墳墓之外不能成也詩不保首領之廣嗟我懷
弥成五服詩治此四國皆言天下之亂益其甚也詩
漢末海內分裂日尋干戈不保其道也詩溥書
分爭搆難斯逼救死於頸榮已嗟痛弗及期婦守
兹九齡聖善獨勞謂母也詩聖善獨勞紡彼行路焉
歸弗克弗逞聖善獨勞莫慰其情春秋代逝于
託予誠予誠旣否委之于天庶我剛妣克保遐
年豐豐惟懼心乎如懸天佑之莫寄人子之情惟
常享其壽此心不安
於後弗克臨遺德在體慘痛切心形景尸立兢兢
痛岡在昔蓼莪之作者于不吊昊天不憗遺一老
飛沉所佑早世傾逝子生不能養死不獲哀
言己所詩不吊昊鄭此箋猶不能養死不獲哀
小雅蓼莪之作者于不得終養也何能存生集以
濟于今巖巖蘺險則不可摧至于今日險難業集以
英阿榵栁仰瞻嫡雲俯聽鸝回飛焉靡翼焉靡階
摧身轟繫思若流波情似坻頹詩之作矣情以
恨目傷懷
告哀

元會 曹植

管絃繁會志，鴻儀有正。會禮正旦，會禮二千石以上升殿。漢儀，未乾贊公卿以下執贊。未乾贊公卿以下石以上升殿。魏帝都鄴，正會文昌殿，用漢儀也。後漢正旦夜漏未盡七刻鐘鳴受賀公卿以下執贄來庭，二千石以上升殿稱萬歲，然後作樂宴饗。此詩述宴饗之禮文。

初歲元祚，吉日惟良。乃為嘉會，宴此高堂。衣裳鮮潔，黼黻玄黃。珍膳雜遝，充溢圓方。俯視文軒，仰瞻華梁。願保茲善，千載為常。歡與歡宴，樂哉未央。皇室榮貴，壽考無疆。

賤者之服圓，貴者之服方。進饌之器，仰以瞻宮室之麗，君臣相與歡宴，必思有以保之，然後能長享其樂。此歡笑盡娛樂哉未央之意，則朝廷尊榮，享國長久，有度存焉不盡之意也。

三月三日應詔 閻丘沖

續齊諧記：晉武帝問尚書郎摯虞曰：三日曲水其義何指？束皙對曰：昔周公卜城洛邑，因流水以泛酒，故逸詩曰：羽觴隨波。又秦昭王三月上已置酒河曲，見金人奉水心之劍曰：令君制有西夏。乃霸諸侯，因此立為曲水。二漢相緣，皆為盛集。

暮春之月，春服既成。[論語]暮春者春服既成浴乎沂風乎無雩升陽潤土，冰泮川盈。士與女方秉管兮，餘萌達壤。嘉木敷榮，后皇宣遊。讌諡且寧，光華輦說。從臣微風，故朝露麈上襲，丹帷下籍文茵。臨池把盥，濯清流。御聘天津，韶韺集。華林巖巖景陽陸。藹御溝梁篇文，

[古文苑卷八]

詩序晉集華林同文軼而高宴景暢在華林園中峯葉峻宇奕奕飛梁垂蔭倒景若翺若翔在棟宇高峻日月反故云倒景
浩浩白水汎汎龍舟皇在靈沼日辟同遊擊壤
清歌鼓枻行謳聞樂咸和具醉斯柔言悅君臣有
禮在昔帝虞德被遐荒千戚在庭苗人來王舞書
綏四方之詩大雅元首既明股肱惟良樂只君子
今日惟康良書元首明哉股肱胝

大蜡　裴秀字季彥河東聞喜人晉書有傳

禮記郊特牲天子大蜡八蜡也者索也歲十二月合聚萬物而索饗之也八蜡以記四方年不順成八蜡不通所以謹民財也順成之方其蜡乃通以移民

日躔星紀大呂司辰立象改次度籔更新月令季冬之日在婺女律中大呂星紀牛女之次天象度數至此而周將更其端歲事告成八蜡報勤伊何農功是歸穆穆我后矜茲蒸黎飲饗清祀四方來綏報農功終歲商名蜡日清祀祖五祀報祭先祖禮記注所謂祭八神先祖禮記注所謂祭八神孝祀介茲景福物阜豐禮孝祀介茲景福蜡報勤伊何農功禮記注一歲之事告成有八蜡以致神蜡膢先報祖五祀四方均通充物郊旬鱗集京師交蜡貿遷紛爛相追摻袂成幕連袿成帷有肉如丘有酒如泉

雜詩四首　王粲

其一

吉日簡清時從君出西園方軌策良馬相樅攀多
與世子平臨菑侯也並驅厲中原北臨清漳水西
看柏楊山楊山丘墓所聚之地鄴詩有子在川上
歎逝者回翔遊廣囿逍遙波水間
之意

其二

列車息衆駕相伴綠水湄幽蘭吐芳列芙蓉發
紅暉百鳥何繽翻振翼羣相追投網引潛魚強
弩下高飛白日已西邁歡樂忽忘歸
非天地生之意人乃以好
殺為樂而不知此亦不仁矣

其三

聯翩飛鸞鳥獨遊無所因惡人成羣賢者
照野草哀鳴入層雲哀鳴者非其本心
尚假羽翼觀爾形身願乃春陽會交頸邁殷
勤信哲知時遠引陽會謂侯之欲從之泰
也

有香如林有貨如山

七哀詩

粲集七哀詩六首其二詩入選

邊城使心悲昔吾親更之冰雪截肌膚風飄無止期百里不見人草木誰當遲遲與我期叢除之皆平登城望亭隧翩翩飛成旗行者不顧反出門與家辭孺子弟多俘虜哭泣無已時天下盡樂土何為久留茲蓼蟲不知辛去來勿與諮蓼蟲久習風土不以為者又哀傷之為俘囚故辭子弟翻翻譬邊塞人久習風土集于蓼予又怪詩予

鷙鳥化為鳩遠竄江漢邊遭遇風雲會託身鸞鳳間鷙鳥比讒毒小人鸞鳳比君子詳味詩意當時或有所怡天姿既不良之璧能化其形而不能革其心也

受性又不閑邂逅見逼迫俛仰不得言言小人君子

其四

鷙鳥化為鳩遠竄江漢邊遭遇風雲會託身鸞鳳間

平生三伏時閉門避暑臥出入不相過只令褦襶子觸熱到人家主人聞客來嚬蹙奈此何謂當起行去安坐正咨嗟所說

嘲熱客　程曉

晉人程曉有程曉藝文志集二卷

伏漢時東方朔傳伏家以六月顏師古日三伏之日也按曆家言秦始伏言金氣將伏金畏火故至庚日必伏庚金也

秋後起金起畏火故為三庚日

褦襶不熱露地類說不曉事之名集觸熱到人家主人聞客褦襶子耐音

無一急嗜自嗜珍何多矣屢扇骬中疾攝搖流汗正
滂沲莫謂爲小事亦足爲一大瑕傳戒諸髙明熱
行宜見呵此說曰郯士游賓三伏之日詣謝公談
謝者數絹衣食熱白粥晏然雖絺綌當風交扇猶沾汗流離
無異與此詩謂之意殊矣

古文苑卷第八

古文苑卷八　　十七

古文苑卷第九

齊梁詩四十五篇 添入一首

王融侍遊方山應詔 陸雲連句合成一首
遊仙詩五首
奉和南海王詠秋胡妻七首 任昉 宗史 王延 王融
樓玄寺聽講畢遊邸園
別蕭諮議四首 虞炎 范雲 劉繪
蕭諮議衍答
蕭記室琛應教
王融和王友德元古意二首
　　　　　　　　　　　[古文苑卷九] 沈約 王融 蕭琛
餞謝文學六首
謝文學答
王融寒晚敬和何徵君點
別王丞僧孺
范雲學古贻王中書
王融雜體報范通直
沈右率座賦三物為詠三首 謝朓 沈約 王融
王融奉和月下
四色詠 秋夜長 兩頭纖纖
代徐二首 詠梧桐

王融池上梨花

劉繪和

阻雲連句遙贈和謝王融

唐人木蘭詩附 沈約江華

侍遊方山應詔 王融字元長琅邪臨沂人

巡蹕登年帳飲臨秋縣 輿地志湖熟西北有方山山頂正方
出望所望年豐也漢書高祖過沛帳飲 上有池水按齊書武帝嘗幸方山顧
飲三日羽制天子之縣邑也 左右欲經此始應詔奉君命作爲徹跡而
家語寺羽若日羽池水雲旗落風甸 嗣之對而孝徐也農跡
雄族也霜潯 日羽鏡霜潯

雲連豆四瀛良在目八寓婉如見 言山之高
者遠孟子登太山下小臣竊自嘉預奉栢梁讌 盛言四海
而小天下也 武帝柏梁臺讌
詩見前注令和

遊仙詩五首

遊仙者謂輕身遠舉超出人間上蝶
擧仙趙遊教也晉宋間人多作此詩 融與
集雲應教按文史齊武帝司徒領兵置陵王子鎮
良爲護軍將軍無竟陵王子良佐
西州才儁任昉蕭衍謝朓沈約陸倕范
雲蕭琛王融八友蓋奉子良親之命而作日八友
以文學尤見親侍號曰友

蓬根連翩因風雲習道遍槐岻追仙度瑤磶
桃李不奢年桑榆多暮節 桑榆言晚景常恐秋

瑤境駕仙界綠幘啓真詞丹經流妙說仙家之書
家且巴榮者草木之榮華魯山方可礪層洞
河漢書泰山猶言海變桑田
叶韻入声列蠵
獻歲和風起獻歳始歳元日地周日出東南隅
禮正月之吉日和
鳳旆亂煙道龍駕溢雲區楚詞鳳羽龍駕兮帝服又
翠旗兮結賞貟嬌移讌乃方壺中神山仙家海
孔蓋兮長袖何靡簫管清
上居其金卮浮水翠玉肈挹泉珠徒用霜露
羹王能吹簫仙作鳳去嬴姓秦穆公女
章王后秉鸞
命駕瑤池隈西王母瑤池之上過息嬴女臺秦穆
且哀壁門涼月舉珠殿秋風迴仙壁之門
鳥鶩高羽王母停玉盃來青鳥西王母盃之使侍青鸞
舉手暫爲別山頭舉手謝時人於而緩去氏千年將復
來牲搜神記今有威鶴書家遼東城門華表
湘沅有蘭芷洎吾欲南征湘沅水夫名皆在沅江
而遊漢鼻遇以一遺女交珮甫南浦
有芷豐茸亦水名有遺珮長出浦
蘭芳以色解珮鄭交甫遊
居所朱霞拂綺櫩白雲照金楹五芝多秀色
仙居本艸方色如其八桂常冬榮五色
其地木芝色皆秀海
束經曰桂林八樹之冬榮
方之色芝並秀
束楚詞麗桂樹乎山中弦節且夷興參差閒鳳

笙也與平聲夷與猶徜徉

命駕隨所即燭龍導輕驥驥燭龍駕日之神龍駕
之引沙澤振寒草弱水駕冰潮別沙澤沲池有沙也澤西
振之困海中神仙命駕冰潮之表多寒澤日中大寒北
風雨忽與若人遇融若士謂教曰吾與仙傳廬敖於見
雲鶴鳴似神鳳南方神雀之運寥鄭非世網所可羈絆於
寥舉者如神禽南方之運寥鄭非世網所可羈絆於
自飄飄子仙遊境出乎日月之丘
奉和南海王殿下詠秋胡妻 南海武帝子
也子

文選卷九 四

日月共為照
佩紛甘自遠
待君明妻稱夫日晨具以行遠父母兄弟同
而其路傍有美婦人陳五
終結鏡而成之道 松筠俱以貞義從一
見投於河而死 者列女傳
其婦奉母仕而金乃遺妻人路傍見
二金子見辭母不以頒贈夫人之夫人悅如
不方採桑 不如
魯秋胡子納妻五日而去官於陳人五
年乃歸胡未至其家見路傍有美婦人
方採桑胡子悅之下車謂日日方力田
不如逢採桑少年力桑之力悅不
二金親頒不以頒受夫人之
者家奉母不以忍見
投於河而死

而見相須而成之道 松筠俱以貞義從一
日月共為照
佩紛甘自遠
終結鏡而成
待君明妻稱夫日晨具以行遠
方愉琴瑟清如鼓瑟琴
其金同心如蘭之言
金同心如蘭

人忽千里幽閒積思生

其一

景落中軒坐悠悠望城關高樹升夕煙層樓滿
初月光陰非或異川山屢難越輟泣撝鉛姿搖
首亂雲髮首如飛蓬

其二

傾巋屬徂火 傾巋殘月也徂火暑將退 搖念待
方秋涼氣承空結明燈儀皆流 詩六月徂暑明燈耀宵行也
星亦虛暎 詩三星在天婚姻之時虛暎獨處故言虛暎 四屋慘多愁猶四屋
壁思君如萱草一見乃忘憂

其三

杼柚鬱不詣契闊彌新故 詩死生契闊一歲將周朔風
上發寒鳥林間度容遠之衣裳歲安饒霜露參
差興別緒依遲起離慕

其四

願言如可信行邁亦云反聊景不吉勞瞻途寧
遽遠何以淹歸轍蠶妾事春曉送目亂前華馳
心迷舊婉言秋胡眩感顏色此心巴馳
言不省其妻舊婉變之容

其五

櫟珮容有結振芳政路隅黄金徒以賦白珪終

不渝嬌節堅貞如白明心良自皎安用久跌蹟
遄車及粉巷流日下西虞
㛰之不可變 日沒之地謂之臺虞粉巷思
也植榆
以為表言歸至里巷曰西隆

其六

坡帷惕有忘出門遄所欲遄去聲侍他
後來儀軒顔變欣矙待其妻之歸言彼美
蘭香草艾白蒿也楚詞戶服艾以盈要兮謂坐
蘭其不可佩浮水濁謂水清洧詩涇以渭濁
以不可同器涇不容混流
以諭胡妻不願同居胡錯父曰吾歸矣夫
之去舍之也胡去公歸夫人自投於水生蒸
之曲人子指胡去不能奉真親遂
殉曰

其七 舊本止六首今據
融集添入足之

棲玄寺聽講畢遊邸園
齊史竟陵王子良篤好釋氏招致名
僧寮佐俱往西邸講論佛法道俗之盛江
左未有故
關西邸以招文學僧子良園中講有子
道勝業茲遠心閑地能隊桂崤鬱初裁蘭墀坦
將關虛簷對長嶼高軒臨廣液池芳草列成
行嘉樹紛如積流風轉還迴旋之徑清煙泛
喬石日洎山照紅松映水華碧暢哉人外賞遲
遲春西夕
別蕭諮議衍

梁武帝諱衍字叔達南蘭陵中都
里人姓蕭氏初仕齊累遷隨王鎮西
諮議參軍隨王鎮荊州隆昌以詩置
鎮西隨府時名子為置
觀朴詼諧皆流連惜別
之志世夫表江表宴安江汜昂
象國之倡諷無激詩送別氣為參

任殷中昉悒字彥升樂安
博史任昉字彥升樂安
人時昉為殿中郎

離燭有窮輝別念無終緒岐言未及申離目已
先舉攓景亦衡阿荊州日地名之阿
浦地名浮雲離嗣音徘徊悵誰與僮有關外驛
聊訪狎鷗渚邊鎮有關以防不虞言已無意功至關外可
訪諸鷗鷺之屬當求閒退後有驛使
狎鷗見列子

王延

霏雲承永夜皓燭鶩離軒乾酒悵誰與舉袖默
何言忍兹君為別如此歲方暄年深北岫時鳥
思南國園都南國指帝金陵也江上愁別日階下樹芳蓀

宗記室史

別酒正參差垂情將陸離悵馬臨桂苑憫默瞻
華池以桂華結離結方結對輕雲流惠采時雨
亂清漪眇眇追蘭遲悠悠結芳枝眷言終記何
心寄方在斯

王中書融

王中書融文才樂秀才尋擢中書郎
融少而警慧博涉有

徘徊將所愛惜別在河梁陵別攜蘇武詩攜姬姜李
河梁游子衿袖三處隳謂與諸賢明日及烟成三侍
暮何之子衿袖三處隳有諸議行者明日及烟成三侍

虞江山千里長寸心無遂近邊地有風霜齊與
為敵國為荊州故地勉哉勤歲暮敬矣事容光山川殊
洲芳杜若空為芳信山川悠遠離恩方結非芳
未懌杜若空為芳以遺兮香草能悠澤其情悽詞非
采香草以遺其下之侍女注

蕭諮議行苔

問我去何節光風正悠悠蘭華時未晏舉袂徒
離憂緩客承別酒鳴琴和好仇前詩謂所愛窕淑女
君子好仇清宵一巳曙皃爾泛長洲言天色才邁卷
即言曉皃爾泛長洲即解舟前邁卷

言無歇緒深情附還流金陵西上潮還音旋旋流回潮地自彭浪磯

蕭記室琛前夜以醉乖例今畫由醒敬
應教詩琛在八儔續寄應教蓋隨王子隆促
賦之使

落日總行繂薄別在江干遊客無淹期長洲有
急瀾即言朝纜分手信云易相思誠獨難有兩
特達伊余日盤桓詠此式微歲共賞階前蘭武詩
微式微胡不歸又采薇詩曰歸歸時

和王友德元古意二首並和沈等十人文舊注數右率

多不載齊書德元王晏之子也有意
尚至車騎長史忠臣不忘其君猶有
興矣然二詩慨慨古遺意
婦人之思念英良人騷雅比
聞寸心鬱紛蘊聲况復飛螢夜木葉亂紛紛小黃
裁縫曲鬢罷膏沐詩膏沐誰適為容
一麼行人往念君淒巳寒當軒卷羅穀纖手廢
未之衝也
霜氣下盟津秋風度函谷盟津函谷關在弘農縣
君竟不至秋鴈翼飛咸時物
上綠條稀我于沮所賦高唐巫山之雲衛詩合之不以正尚侍
月暉頻容入朝鏡思淚點春衣巫山采雲合淇
遊禽暮知反行人獨未歸坐銷芳草氣空度明

以人乘間
以亂政

餞謝文學離夜
齊書謝朓字元暉陳郡夏
學文章清麗為隨王鎮西
友聰以文才尤被賞愛蓋
別州時同朝諸賢皆吏部郎

沈右率約
沈約字休文吳興武康人少好
學博覽羣書太子家令遷國子祭酒為
左史率約轉國子黃河如帶太書梁書

漢池水如帶巫山雲似蓋
山高唐之雲宋王嘗賦之魏志蓋
文帝生時有雲青色圓如車蓋
渡橫楚瀨判州故行舟入楚地也
江海會韋州境水在南郡當陽縣與沮水合
于江海為荊言人遠別不若漻水合

虞羲部

差池鸞始飛暮歷草初光 謝宣城集附載餞別詩共七首此詩
春日照映離人悵東顧遊子愴西崦 云餞別駕炎又有和竟陵王登雷居
百草生輝 荊州之西崦之 詩皆炎作也
清潮已駕渚濘露復沾衣一乘當春聚方擁故
園扉

范通直雲

南史范雲字彥龍南郡武陰人有議
具善屬文通直盖倡和時職銜後仕
梁官至尚書右僕射領軍部副
古文苑卷九 十一

陽臺霧初解朝雲暮陽臺之下
雲夢澤之洲渚宋玉賦朝夢渚水裁淥
楚子田于江南之夢遠山隱且見平沙斷還續
人當蒙拔技我事東皇粟農歐陶淵明詩種苗
脫去塵埃 副車塵

分絃饒若音別唱多悽曲爾拂後車塵

在東
皇

王中書融

所知共歌笑論語舉爾所知謂誰忍別笑歌離
軒思黃鳥綿蠻詩黃鳥止于丘阿道之勞思若
所思黃鳥 云遠我勞如何言行役
鳴之得 分 音愛 愛對青莎翻情結遠旆灑
所止 草盛也

可期以我徑寸心從君千里外

淚與行波春江夜明月還望情如何

蕭記室琛

執手無還顧別渚有西東荊吳眇何際煙波千
里通春箮方解籜弱柳向低風相思將安寄悵
望南飛鴻

荊州在金陵西北望
南飛鴻俟音書之至

劉中書繪

齊書繪字士章永明末京邑人士
盛為文章談義繪為後進領袖

望西飛翼欲寄音書

汀洲千里芳朝雲萬里色悠悠在天隅之子去
安極春潭無與窺秋臺誰共陟不見一佳人徒

謝文學朓

耽長五言沈約嘗云
二百年來無此詩也

春夜別清樽江潭復為客歎息東流水如何故
鄉陌重樹始芬葐洲轉如積望望荊臺下歸
夢相思夕

上將荊臺遊觀之所
荊臺司城子棋諫楚

寒晚敬和何徵君點

王中書融

齊書融字元長不就隱居東離門齊高帝
太子洗馬不仕宋世徵為
作齊書褚淵既拍點世族謂像人亦
明元年徵中書邨外家永不縕
華不賴舅氏追邨外終不就

疎酌候冬序閑琴改秋律如何將暮天復值西

歸日搖落迎車軿蕭僴倚淵明歸歟迎去來飛鳴亂繩華
飛鳴儀鶴少屬鶴編之謂僕歡迎作
以繩為樞編作為門煙灌共深陰櫃生作
也風篁兩蕭瑟虛堂無笑語懷君首如疾
疾早輕北山見海鹽縣隱松鍾山後過北山詩首
山靈之意作北山移文年已輕作孔稚圭假
文點云將耕此山晚愛東皋逸景以農事
記云皇甫上德可潤身禮記德少游阮籍秦
東轡叫韻入聲必東漢書馬注下澤之車短轂
徐繹澤車御歎段
　別王丞僧孺
　南史王僧孺東海剡人也仕齊為晉
　安郡丞遷尚書左丞兼御史中丞工
詩於
首夏實清和餘春滿郊甸花樹雜為錦月池皎
如練如何此時別離言與面作一本留雜已
鬱紆留雜別時相贈遺送物
見思所悲思不見 行舟亦遙衍非君不
　學古貽王中書 范通直雲
學古猶擬古也雲字彥龍武興
齊為通直郎揆此篇巳投文選家仕
注其詳編緒欲牧贈答往來之意
并錄此篇以見王融報章故云
攝官青璅闥青璅文故出入省闥郎得中興書謂之青璅
言非詎此
攝官攝謙辭遙望鳳凰池中書監晉人從令鳳為尚書令
人賀之乃歎惠此鳳為相去遠
人何賀我邪臨誰言相去遠脈

脈阻光儀相見實陳應岱山鰲靈異沂水富英奇齊書王融瑯琊臨沂人岱山泰乐也獨翻凌坏屬瑯琊郡境瑯琊山川舊注皆言融坛之徐海鰲飛出南皮南皮言皆言融坛之徐俊幹軼氣超邁徐桐葉何離離竹鄭氏詩箋不食非梧桐不苟棲非竹實吳之士遭逢聖明后來棲桐樹枝竹花何莫莫華賦申其意曰每食不過數粒蓋此喻隱逸足之士也雲與融同刻不得以鸞自況恐鴛者一粒有餘噴在子以鸞謂雲鸞雲賢者不就棲也鵁復可食此外亦何為何位高祿厚尚足栖復可食此外亦何為宣如鷦

雜體報范通直　王中書融
齊書王融恃門第三世相望為公輔
輔融書自恃門第三世相望為公輔直台
中書省夜嘆曰人彥龍貽詩
盖示規徵中賜王子良
篤謀竟陵

和璧荊山下隨珠漢水濱秦頌以趙十五城易之璧
璧善而治得於荊諸侯路徑時而夜光始隨侯

美人為隣古語云千里猶希生賢姬才姓漢也
漢水希世之珍皆楚之地环

楚多秀士江上復才人緯繡非善賈聖德可
江之上拧指彦龍所地十出地家寄住積曰舊曾
名臣志鮫人從都賦水出潜藏卷積日賣緉
端足亦非善賈待德累等論語求善由尺寸活諸以成

人遇聖德之君則追飛且學步闞諷詠以吞獨共子
臣可名杍君媧詞以吞獨共子

奉清塵故宮殿日深靖紫庭風日好青槐枝葉新帝
之居比植三槐紫微宮位故曰徘徊吹樓側麗誰欲
紫庭面象極三公位故馬徘徊吹樓側麗誰欲
見心所親

喻貼贈龍彥崩君蘭蕙草何用以書紳
義融集之作徵身當佩服不待書紳
辭徵身當佩服不待書紳

沈右率座賦三物為詠

幔惟帷幕之數拾遺記周謝文學眺
慢穆王有驚章錦慢

幸得與君作眺集殊綴暮歷君之檻月映不辭卷風
來輒自輕每聚金鑪氣時駐玉琴聲但願置樽
酒蘭釭當夜明

琵琶 釋名琵琶本胡中馬上所鼓起于王中書融

抱月如可明琵琶之形似月
花裏寄春情掩抑有奇態懷風殊復清絲中傳意緒
時拂龍門空自生牧乘七弦龍門之桐其根半
死半生詩言桐生龍門不若
裁為樂器得親佳人

篪 隋書音樂志篪長尺四沈右軍約
篪十八孔蘇成公所作也

江南簫管地妙響發孫枝姥山積石臨江生簫
管竹綠呼吹山詩言江南之地產竹多良
可為樂器孫枝又其特異者也周禮竹孫之管
枝根之末生竹

再三繞輕塵四五移楚莊初震有鳴琴曰繞梁
鄭玄注孫竹竹殷勤寄玉指含情舉復垂雕梁

筆音之際亦宜然曲中有深意丹心君詎知

奉和月下

雕雲度綺錢 雕雲酒彩雲紅也綺錢壁帶也西都賦
 横帶以綺錢 綺錢壁中之絡也別綺錢注謂壁
 列綺錢 行香風入珠網 綺之絡也以漢武帝造甲
 乙之帳絡以珠隨和璧
獨知此夜月依遲慕神賞 密此詩當是和人作
聲繞鳳梁 既列去子韓娥過雍門三日不絕餘響繞梁假食
秋夜長夜長樂未央 其詩夜夜未央何其舞袖拂花燭歌
奉和秋夜長

四色詠
 此體於齊梁間范雲有擬古四色
 詩云丹雲如桓公廟青如夕郎門黒如
 巖嘯咋白如山獨徒取為其色義
 頗短興此詩相類又有分為四首
 色句詠者

赤如城霞起 孫緯注引天台賦赤城霞起以標建
 青如松霧微 李善注引會稽記曰赤城山名色
 似雲霞 青如松東方朔十洲記曰扶桑望之
 皆伏赤霞 千丈松栢望如青色蓋其
 中有物如青牛羊 朔方旬奴傳南子曰幽都
 青羊青牛 色為黒典策
 曰幽之門九 下
 極之雲都之 白如瑶池雲 穆天子傳宴于西王母
 瑶池遊黄雪
 立此風雨雪

奉和纖纖
 古詩兩頭纖纖月初生半
 白半黒眼中精腢腸腸難初鳴磊
 磊落落是

奉和代徐 二首

分如玉落落如碍石
飛者謂之燕鳥白頸鳥也胸脯脯鳥迷矓磊磊落落玉石
鳥白頸鳥也
老子云不欲碌碌

魏徐幹答思詩曰自君之出矣明鏡
開不知流水何窮已時不
思君如流水何有窮巳時
孝武撥室思君如詩曰自君之出矣
間無精思君如日月迴還畫夜生
多人効其體婦二詩君臣梁齊徐稑
自君之出矣金罏香不然思君如明燭中宵空
自君之出矣芳薰絕瑤卮藥本叙廣韻酬美
與思君如形影寢興未曾離也作藥詩釀酒
自君之出矣金罏香不然

自煎莊子膏火
自煎也

詠梧桐

舊鳳影屬枝梧桐非棲輕虹鏡展綠
形容物豈戲龍門幽直慕瑤池曲雨過日出虹
之生意琴琴都故反盖桐龍門二字
之曲所奏前琵琶詩意桐所生瑤池也
賦本然之性與相言不慕榮貴梧
也 舊詩本不載今添入王中

詠池上梨花 王中書

翻堦沒細草集水間疎萍芳春照流雪深夕映

繁星 劉中書

露庭晓翻積風閨夜入多縈蒙似亂蝶拂燭狀

兩頭纖纖綺上紋半白半黑鶄翔羣

阻雪連句遙贈和

融集載同詠七人各賦絕句音韻相
叫而不相犯意亦往來酬答題以聯
句載宋齊間而體始合至唐人詠一
韻兩句一偶首謝朓王融殷鈞姓名
此篇首周颙復沈約二絕又差今本
三句一篇意不相殊謝靈運絕綬
一首詞外有王蘭謝朓二絕足成聯

謝朓

積雪皓陰池北風鳴細枝九逵密如繡何異遠
別離本相待邈逖同

江革南史革字休映齊陽夏人竟陵
王琬引為西邸學士舉城南徐州
秀才歷官二千石府長史

風庭舞流霰冰池結文漪雪牛集彼相薄水
池初結遇飲春雖以燦欽賢紛若馳
風則成文

王融

珠雲條間響玉雪闉下垂霰音英雪霰也三雷雨
杯酒不相接寸心良共知相解淵不明未言接杯酒

沈約

初昕逸翮舉日景鴛馬疲幽山有桂樹隱士招
樹叢生兮歲暮空參差

木蘭詩使兼御史中丞浙江西道觀察

眉山蘇氏曰讀列女傳蔡琰二詩其
詞明白感慨頗類業所傳木蘭詩東
京無此格也建安七子猶不能辦此
不盡英況女乎蓋後人擬作
而按此詩之本事遂無可考意又在
載之列女傳載之本傳意又在以悲憤
知其為女然代父戍邊而不
顧木蘭詩云不繼女征將軍杜之牧有
當低顱愧汗不敢此比
裹曾經與畫眷雙思歸還把酒
祝明妃上雲

古文苑卷十二

木蘭詩

促織何唧唧木蘭當戶織不聞機杼聲惟聞女
歎息問女何所思問女何所憶女亦無所思女
亦無所憶昨夜見軍帖可汗大點兵軍書十二
卷卷卷有耶名（耶以鹿俗呼父為耶今作阿耶無大兄）阿耶無大見木
蘭無長兄願為市鞍馬從此替耶征東市買駿
馬西市買鞍韉南市買轡頭北市買長鞭旦辭
耶孃去暮宿黃河邊不聞耶孃喚女聲但聞黃
河流水鳴濺濺旦辭黃河去暮宿黑山頭不聞
耶孃喚女聲但聞燕山胡騎聲啾啾萬里赴戎
機關山度若飛朔氣傳金柝寒光照鐵衣將軍
百戰死壯士十年歸歸來見天子天子坐明堂
策勳十二轉賞賜百千強可汗（唐時譯夷狄天子為）

天可問所欲木蘭不用尚書郎樂府作欲與木
郎　願馳千里足送兒還故鄉耶孃聞女來出郭蘭賞不願尚書
相扶將阿姊聞妹來當戶理紅粧小弟聞姊來
磨刀霍霍向豬羊開我東閣門坐我西閒床脫
我戰時袍著我舊時裳當總理雲鬢挂鏡帖花
黃出門看火伴火伴皆驚忙同行十二年不知
木蘭是女郎雄兔腳撲朔朔一作　雌兔眼彌離覊
一作　兔傍地走安馬一作　能辨我是雄雌以作兔為
戲詩　誰知烏之雌雄

古文苑卷第九

古文苑卷九　九

古文苑卷第十

敕啟

漢高祖手敕太子
晉明帝啟元帝

書

鄒長倩遺公孫賢良書
董仲舒詣丞相公孫弘記室書
楊雄答劉歆書
酈炎遺令書四首
王粲爲劉表與袁譚書
曹公與楊大尉書論刑楊脩
楊大尉答曹公書
曹公夫人與楊大尉夫人袁氏書
楊大尉夫人袁氏答書
魏文帝九日送菊與鍾繇書
漢高祖手敕太子

漢高祖手敕太子

漢書藝文志高祖傳十三篇蓋自法高祖與大臣述古語及詔策也此編或居詔策之一

吾遭亂世當秦禁學自喜謂讀書無益洎踐阼以來時方省書乃使人知作者之意追思昔所

又云堯舜不以天下與子而與他人此非爲行爲不是未嘗未詩書及陸賈奏新語
惜天下但子不中立耳人有好牛馬尚惜況天稱善正與此敕一同意
下耶吾以爾是元子早有立意羣臣咸稱汝友
四皓吾所不能致而爲汝來爲可任大事也今
定汝爲嗣史遷曰楼舜則天下得其利而丹朱
堯舜也大抵聖人之言爲不惜天下以私意窺
爲公故五帝官天下四皓事見張良傳
故不大工然亦足自辭解今視汝書猶不如吾
又云吾生不學書值讀書問字而遂知耳以此
汝可勤學習每上疏宜自書勿使人也漢世以
字學爲重此敕盖言相誇至與人臣較工拙甲下
拾唐人主以此敕盖言相誇至與人臣較工拙甲下
矣甚
又云汝見蕭曹張陳諸公侯吾同時人倍年於
汝者皆拜幷語於汝諸弟古者尊敬師傅之遺
意如晉成帝拜王導幷
其妻則尊甲之分絕矣
又云吾得疾遂困以如意母子相累趙王如意
其餘諸兒皆自足立哀此兒猶小也母戚夫人
乘之主不能忸其孝惠懦弱以萬鳩妻人禍高祖
盖逆慮異至此不能忸其孝弟亦可悲矣

晉明帝啓元帝

晉書明帝諱紹字道畿元帝長子大
興元年立爲皇太子仁孝喜文辭

臣紹言伏蒙吉日沐頭老壽多宜謹拜表賀

僉云春正月沐頭至今大垢臭故乃沐爾得啓

知汝孝愛當如今言父子享祿長生也

又啓云沐久勞極不審尊體何如僉云去垢甚

佳身不極勞也

遺公孫賢良書

鄒長倩

公孫弘以元光五年為國士所推上為賢良國人鄒長倩以其家貧少自資致乃解衣裳以衣之釋所著冠覆以與之又贈以芻一束素絲一裞樸滿一枚書題遺之曰武帝初即位弘以

元光五年事是時制詔及弘對策皆十餘夫人無幽顯道

今漢書所載制詔及弘對策皆十餘夫人無幽顯道

歸元光五年後徵賢良還報不合上意乃移病免

良徵元光為五年博士使匈奴文學不稱州國復推上弘

也不能脫落君子故贈君生芻一束其人如玉小雅白駒云詩此戒之也

在則為尊幽之所顯存謂人之以窮達論道雖生芻之賤

生芻一束其人如玉小雅白駒云詩生芻一束其人所謂

行所就賢人其德如纁雖然薄五絲為䌈倍䌈為升

要就賢人主人之饌雖薄如

升為纖倍纖為紀倍紀為緵倍緵為䌈倍䌈為升

之多自微至著也士之立功勳效名節亦復如

之勿以小善不足脩而不為也故贈君素絲一

裞其言最精切士君子宜佩行之蜀先主之誡

樸此言亦曰勿以善小而弗為勿以惡小而為之

滿者以土為器以蓄錢具其有入竅而無出竅
滿則撲之土壟物也錢重貨也入而不出積而
不散故撲之土壟物不能散者將有撲滿
之敗可不誡與故贈君撲滿一枚而入者亦悖悖
而出與其有聚歛而盜臣猶嗟乎盛歟古人以為重事
之臣寧有盜臣○國論推上賢良事山
○鄉弘學漢書在載時儒者轅固
風以侯嘉譽亦謂之曰公孫子務正學以言無
川阻脩加以風露次鄉定下勉作功名竊在下
曲學以
阿世

詰丞相公孫弘記䇲書　董仲舒

漢書武帝即位舉賢良文學之士
舒以賢良對策天子以為江都相仲
平津侯時仲舒為中大夫居家此
書當在弘為丞相俱稱以
夫與丞相俱稱三公其後仲舒以
朔三公御史太夫公孫弘為丞相封
膠西相尋以嫉病免
宜為相

江都相董仲舒叩頭死罪再拜上言君侯以周
召自然休質擢升拜又作三公統理海內總緝百
寮未有半言之教郡國翕然望風更思改新以
助至治郡眾所占必有成功仲舒叩頭死罪以
舒愚戇素無治名大漢之檢式言居官無改治
上擢之法大字數蒙君侯哀憐之恩惶被非任無
以稱職仲舒竊見宰職任天下之重羣心所歸

推須賢佐以成聖化願君侯大開蕭相國求賢
之路廣選舉之門既得其人接以周公下士之義
沐三握髮吐哺詔臣故仲舒叩頭死罪死罪臣聞
春秋為仁義之首或曰發號出令利天下之民者
謂之仁政疾天下之害者從之無所不聽又曰近而不言為諂遠而不
言為怨緯之辭故輒披心陳誠仲舒叩頭死
罪死罪夫堯舜三王之業皆由仁義為本仁者
所以理人倫也故聖王以為治首或曰發
於人心二者備矣然後海內應
以誠惟君侯深觀往古思本仁義至誠而已方
今關東五穀咸貴家有飢餓其死傷者半盜賊
並起譏咎皆由仲舒等典職防禁無素當先坐
聖主憂咎不止仲舒死罪仲舒至愚以為扶衰止姦
仲舒叩頭死罪死罪仲舒愚以為治天下領民之吏留心署置
本在吏耳宜一考察天下

以明消滅邪枉之迹使百姓各安其產業無有
寇盜之患以纘主憂仲舒叩頭死罪謹奉春秋
署置術此書奉上以求施行其文今不存術隨再
拜君侯足下

答劉歆書　　楊雄

洪内翰邁曰世傳其言凡十三卷軒使郭璞者
絕代語釋別國方言也子雲口吃不能劇譚默
而好深湛之思清靜無為少耆欲不汲汲於富
貴不戚戚於貧賤不修廉隅以徼名當世家產
不過十金乏無儋石之儲晏如也自序所為文
及漢成帝時劉子駿所為書序譸蜀莊沈冥宜
謂方之言殆非其也本姓莊子駿書稱嚴宗室
改君平嚴君平也本名莊漢明帝諱莊變為嚴
書之嚴君平也答劉子駿書王莽時劉子駿以
此才書命欲眔之以成帝既崩武陵之間先人
改書汝潁之際無好事者也
反子駿書又稱汝潁之間乃云孝成皇帝時
死必以從命也何至佞威陵之間
答以云必從命也何至佞

雄叩頭賜命謹至又告以田儀事事窮竟白案
顯出甚厚甚厚由儀與雄同鄉里幼稚為鄰長
文相愛視觀動精采似不為非者故舉之
至字合雄之任也不意遙迹暴於官朝劉歆書云
作任五官中郎將與官婢陳徵駱驛私通盜刺
驛筆私郵書即事夕竟被
而低眉任者含聲而寬舌知人之德克猶痛諸
書知人則哲惟帝其難雄何懣焉叩頭叩頭
之論語克則哲

勅以殊言十五卷君何由知之諺歸誠底裏不敢違信雄少不師章句亦於五經之訓所不解常聞先代輶軒之使奏籍之書皆藏於周秦之室歆詔問三代周秦軒車使者逌人使欲得其最者室以歲八月巡路逌代語僮謠歌戲欲之最者輶當接讀書云攷古字通用在于昭謠敺者輶當接讀書云攷古字通用在于昭謠敺者為室之史老聘為逌人主書籍者曰藏官為室之史老聘為逌人主書籍者曰藏有嚴君平臨印林閒翁孺者深好訓詁猶見輶軒之使所奉言翁孺與雄外家牽連之親又君平過誤有以私遇少而與雄也君平財有千言耳翁孺梗槩之法略有翁孺徃數歲死婦蜀郡者為郎誦之於成帝成好之以為似相如王俱頌閬銘及成都城四堣銘蜀人有楊莊掌氏子無子而去而雄始能草文先作縣邸銘遂以此得外見如本傳成帝時客有薦楊莊王俱頌閬銘及成都城四堣銘蜀人有楊莊掌氏子無子而去而雄始能草文先作縣邸銘遂以此得外見如本傳成帝時客有薦雲曰此賞似作相如縣即召見縣即召見之帝曰雲即此賞似作相如縣即召見之帝曰雲此賞似作相如縣即召見之帝欬為歎譿左右向水晝使者多稱前所為文故向此此歎譿雄餘歲常為前君文故向此此呵之習之十歲雄餘歲午十四餘歲皆除郎知之十歲雄餘歲午十四餘歲皆除郎之十歲當在成帝延年閒為郎自奏少不得學而心好沈博絕麗之文願不受三歲之奉旦休脫

書於石渠。未央宮殿北藏秘書之所。
作繡補靈節龍骨之銘詩三章
盡意故天下上計孝廉及內郡衛卒會者
七歲於今矣記揚子雲好事常懷鈆提槧
四尺以問其異語歸即以鈆摘次之於槧二十
諸郡兵上計者借訪殊方絕域四方之語以
治靈龍骨水車銘也或作成帝好之遂得
長靈節不過八九尺圜三四寸自然合枝節不須削
三輔故事曰靈壽杖注木似竹有枝節
未央殿故事石渠閣在如是後一歲
令尚書賜筆墨錢六萬得觀
奉役仍給郎俸
書之縣得肆心廣意以自克就有詔可不奪
而雄般之
用則實五稼飽邦民否則為抵糞棄之於道矣
也前伯松言誤朱之間蚍蜉鼠場之場謂之場音傷皆糞場之場音
也肯壹觀衡與之併育故作賊其玄言張伯松不肯
之書也又言恐雄為太玄經由鼠坻之與牛場
此篇目頗示其成者伯松曰是縣諸日月不刊
為雄道言其父及其先君以上祖喜典訓屬雄以
為計吏補牂軒所載亦洪意之語
相反覆方論思詳悉集之燕其疑者得所聞
安張伯松不好雄賦誦之文然亦有以奇之常
為雄訪異語
七歲於今矣記揚子雲好事常懷鈆提槧
葛洪西京雜記
古冢麃卷十
入一

馬高車令人君與雄獨何讒隙而當匿乎其不煬戒
歆書云不煬戒馬高車之中知絶遐異俗之語
知徭俗適子雲壞意之秋也使坐典流於昆嗣言
列於漢籍誠雄心之所絶極至精之所想遘也
扶聖朝遠照之明使君求此如君之意誠雄散
之會也始饑書云隆秋之時牧藏之不疑但
之榮也不敢有貳不敢有愛少而不敢行立於
鄉里長而不以功顯於縣官者訓此於帝籍但
言詞情覽翰墨爲士誠欲崇而就之不可以遺
不可以忘即君必欲脅之以威陵之以武欲令
入之於此此又未定未可以見今君又終之則
縊死以從命也且寬假延期必不敢有愛之
所爲得使君輔貢於明朝則雄無恨何敢有匿
唯執事圖之歆書云願頗與其最日得使
所規繡之就死以爲小雄敢行之言當長監
成其書以謹因還使雄叩頭叩頭
死爲輕

遺令書四首

酈炎

後漢文苑傳酈炎字文勝范陽人有
文才州郡辟命皆不就後病風慌忽
性至孝遭母憂病甚數動妻始產不能理
驚死妻家訟之牧繫獄因病
對獄中熹平六年遂死
時年二十八

維熹平六年冬十二月靈帝乃裂裳書
白嚴考之神坐故易家人有嚴君焉炎荷天之罪
以致于死名一發身弊神而有知炎之歸觀在旦
夕之間耳若其無知將何面目以見靈龜哉知有
謂精爽如生察其情無知謂幽冥之因
之間與生者異塗不能察其死之因
其自愛臣去矣古者父子之閒亦稱臣其即安
服矣此炎病不省其母已死念之若着性矣
母輕服棄炎無念此常厚母厚衣暑必輕服無炎為
必厚衣無炎誰為母厚衣誰為無炎施寒
白老毋無懷憂無懷何為無增悲增悲何施
其自愛臣去矣亂裂永滅亡矣
賢者力而慕之炎之中心私有所慕每讀漢書
楊王孫裸葬固以為賢於秦始皇謂本起
驪山墳窊極奢侈設機械葬不數年為人所發自
根養西京雜記楊貴字王孫京兆人也生時厚自
奉養及死卒裸葬於終南山其子孫掘土
鑿石深十尺卒裸葬止屍上復蓋之以石
之然裸以見先人若炎不為也其布巾取覆頭
布衣用蔽形具棺鑿地取容棺若獲罪
於衆耶石槨速朽死欲速朽事見禮記謂其罪
哉堅固不加於館鑒也為堅固
之兆域必於瘠确之處而已呼甘陵夫人共居
也死當隤中嘗從佗治炎妻新乳而死故云妻
指其妻也華仲傳甘陵相夫人胎一

白興讓按是兒文闕兄字考喪早葬玄讓之等元昆
勉之以老母相累不可使老母無曹日也加供養
謝嫂以老母相託若死者復知必使其言不愧
咨爾止戈汝未有所識吾謂汝有所聞而告汝
嗟哉邈之遺孤其名曰止戈汝長自爲之寧
人之裒也非父則母非昆則弟非姊則妹人之
汝耳汝未有所聞吾猶謂汝耳有所聞而告汝
孤也齠齒其少矣汝之孤也魯未滿兩旬汝無
自以爲微弱物有微弱於汝者乃其長而繁焉
后稷棄之寒冰隂巷矣 詩生民載育時維牛羊
腓字之誕置之 汝比之猶逸焉於菟之在虎乳
寒氷鳥覆翼之 左傳令尹子文生棄諸夢中虎乳
極矣 謂乳穀謂虎於菟故命之曰鬭穀於菟
反奴口 汝比之猶易焉乃始在在懼惟
生無懼管蔡之逸厭終乃不逸之易厭終不易
言咨嗟止戈汝能言則讚言汝能行則履
我之所訓剛焉柔焉弱焉強焉愚焉仕焉
隱焉懼汝身之柔可不厲汝以剛乎懼汝
可不厲以柔乎懼汝之弱可不訓汝以強懼
之愚可不晶汝以學焉惟汝之隱可不敕汝
乎消息汝躬調和汝體思乃考言念陋考訓必

博學以著書以續受父母久業我十七而作鸝
篇二十四而州書矣二十七而作七平矣
皆傚學之書七平矣其賦誦諫自少爲之苟吾戒
篡傚校乘十業體也
汝尅從必祭爲甘苟吾示試誠是汝克違梁冀
爲若司稻粱祭則有蕪蓄古宇以作粱
也尅馬遷傳糟梁之食後人添從米汝無逸
於丘無酒於忍事君莫如忠事親莫
如孝朋友莫如信修身莫如禮汝戒其勉之
邸衛府君我之諸曹掾督郵濟北甯府君我由
之成就陳留韓府察我孝廉陳留楊使辟我
右北平從事祭酒辟炎者今我溺于地下思恩
則孤而靡報汝有可以倒戟無孤之矣 身死
不能報期其子蔡伯喈與我初不相見吾仰之
猶父不敢以爲兄彼必愛以爲弟九江盧府吾
父事之盧植爲之諫所尊事本傳君邪張公襄張子
傳幼業王延壽王子衍我之朋友也
於中優吾先姑之所不足若若 四人炎
於汝苟足往而朝親之汝不敏往從之學焉汝
產財汝苟足往而姑之學焉若表親不足於
則汝苟足往取任焉咨爾止戈五吾茂後有言焉其永覽
於此

爲劉表與袁尚書
王粲

按史表紹字本初漢末領冀青幽
四州建安五年曹公操大破紹兵於
氏官渡七年紹憂憤發病初死時譚
祖欲授以紹後事紹子譚不聽為表
尚等有奉紹代位為相攻譚至青州譚
息兵與譚書譚書載譚書之詳異復好
仲治為郭圖書評以字稱之與譚通內外之言造交遘
使或至或否使引領告而莫達初聞郭公則辛
善甚善河山阻限狼虎當路雖遣驛
馬斯養讀譚作斷養去聲奴僕也董虎狼弱部阻
怒校尉劉堅皇河田買等前後到得二月六
日所起書又得賢兄貴弟顯雍及審別駕書堅劉
雜豈買皆所遣至使人賢兄指譚也魏志譚字顯顯
思熙買字顯奕尚字顯甫吳書指譚也有弟名譚之不審配為
興州別駕有書貽表譚字顯顯雍書譬兄之不見配為
陳敘事變本末之理乃知譞起辛郭禍結
同生追關伯實沈之蹤忘棠棣死喪之義左傳
之戚懷親慼兄弟不相能也日實沈不相能其熊
氐有二子長曰關伯季曰實沈故作繁之失道故
弟乃戈詩閱管蔡之失閱管蔡之失道故
忘乃追案書傳思與古比昔軒轅有涿鹿之戰

周公有商奄之軍　史記黃帝與蚩尤戰
　　　　　　　　于涿鹿之野三監俠武庚以
　　　　　　　　叛周公伐之遂伐奄皆所以剪除災害而定王業者也非
強弱之爭喜怒之忿也是故雖滅親不爲尤誅
兄不傷義也　孟子周公弟也管叔兄也　今二君初承洪業纂
繼前軌進有國家傾危之慮退有先公遺恨之
真當曹氏是務不爭雄雌國是康不
計曲直之利雖蒙塵垢罪下爲隸圉折入汙泥
猶當降志辱身方以定事爲計何者夫金木水
火剛柔相濟然後克得其和能爲民用天左傳
五材並用之　若使金與火相爛則燋然
火以　民若使金與火相迁火相爛則燋然
弟之怨使記注之士定曲直之評不亦上策邪
且當先除曹操以卒先公恨事定之後乃議兄
道教之和義士之行也縱不能爾有難忍之忿
裕仁君拍譚尚當以大包小優容劣歸是於此乃
前曲直是非昭然可見仁君智數弘大綽有餘
攉折俱不得其所也今青州天情峭急迷於目
　　　　　　　　　　　古文苑卷十　　　四
弟之怨使記注之士定曲直之評不亦上策邪
尊門爲主是以衆寡喁喁莫不樂表氏之大也
　記注史官迫理之曲直付之有公論
　史筆蓋言天下自有公論
今雖分裂有存有亡鄕景附未有革心若仁
君兄弟能悔前之繆克己復禮以從所驅則弱

者自以為強危者自以為寧誠欲戮力長驅其
獎王室雖亡之日猶存之願同合能克去私慾以
錐云亡猶其生存之志願則伊周不足榮五霸不足六也若
使迷而不返遂而不改則戎狄蠻夷公言紹與吾曹
攘河北阻燕代兼戎狄以爭天下將有誚讓之言況我同
盟復能戮力為君之役哉是夫公壇墠將有
汙池之禍夫人弱小將有滅族之變公公壇
汙池人言紹夫人指其母劉氏弱小謂其幼稚吳其傳
為洛父人將絕滅其宗丘墓壞為池沼左
平彼之與此豈可同日而論之我且行違道
以自存猶尚不可況失義以自亡豈可同之禽
戎此韓盧東郭自困於前而遺田父之獲也戰
策韓子盧者天下之壯犬也東郭俊者海內之
狡兎韓子盧逐東郭俊環山者五兎極於前
犬之疲以於論後好田戰必見其自樂兩
獲之疲以於論後田父見之無所勞倦
子知子期之不免也 注以其臣以
可杜預注公孫竈卒晏
免左傳襄二十九年齊公孫竈卒
德則姜齊猶栽庶幾可皆諭
美則其危矣三子弱矣齊公又惜一馬馬不
與劉左將軍及北海孫公佑其說此事未嘗不
痛心入骨相為悲傷也守孫公佑時在荊州太
分整勒士馬憤踊鶴立與聞和同之聲約一舉

之期故復遣信幷與青州書若其未旅則袁族
其與漢升陷凶乎若其否也則同盟永無望矣遵
書與兄譚尚兄弟並勸勉之以義泰山臨書恨不
謂和睦知物否終於平戾矣
知所言劉表頓首滅劉表辛亦以嚴嫡立庶所
禍同一轍

曹公與楊太尉書論刑楊修

魏志楊修太尉彪子也字德祖擧孝
廉除郎中丞相請署倉曹屬主簿時
軍國多事修總知外事事皆稱意自
魏太祖旣愛修才而又表袁氏甥也於是以
載以罪誅之修臨刑謂故人曰我固自以死之晚也

東文粹卷十一

脩以罪釁旣彰聖朝稽宥寛恕喪息之情
操之所以令吾脩之不死亦幸矣鳴呼危
之大勢便令刑之是時漢室宗國危亡
操白與足下同海內大義足下不遺以賢子見
輔比中國雖靖方外未夷今軍征事大百姓騷
擾吾制鍾鼓之音主簿宜守而足下賢
子恃豪父之勢每不與吾同懷即欲直繩顧
恨恨謂其能改遂轉寛舒復即宥貸將延足下
尊門大累恐鑿詞以便令刑之念卿父息之情同
此悼楚亦未必非幸也謹贈足下錦裘二領八

節角桃枝一枝桃枝竹官絹五百匹錢六十萬
四望通幰七香車一乘說文幰車幔也以青犗
牛二頭牛者所駕八百里驛騮馬一匹赤戎金裝
鞍轡十副萬以金飾鞍生夫鈴苞一具驅使二人并遺
足下貴室書云夫人袁氏地故答下所賜巳多錯綵羅縠裝
一領織成鞾一量有心青衣二人長奉左右所
奉雖薄以表五吾意足下便當慨然承納不致往
返慰其心

楊太尉答曹公書

辱贈欲以慰其心

虎自雅顧隆篤每蒙接納私自光慰小兒頑鹵
謬見采錄不能期效以報所愛方今軍征未暇
其備位匡政當與戮力一心而寬玩自稽將違
法制相子之行莫若其父恒慮小兒必致傾敗
足下恩怒延迄今近聞慰之日心腸酷裂凡
人情誰能不爾對日愧無日憧先見之明猶之甚
懷建牛之愛深惟其失用以自釋避孫辭以所
惠馬及雜物自非親舊孰能至斯省覽衆賜益
以悲懼

曹公下夫人與楊太尉夫人袁氏書

魏志卞氏琅琊開陽人本儒家曹公
納之於譙後丁夫人廢遂為繼室生

幹不彰植不受漢
禪尊為皇太后

不頓首貴門不遺賢郎輔佐每感篤念情在疑
不賢郎盛德熙妙有盖世文才閫門欽敬寶用
無已亥今騷擾戎馬屢動主簿股肱近臣征伐
之計車須敬咨官立金鼓之節而聞命違制明
公操時為魏公故性急忿然在外輙行軍法卞
姓當時亦所不知障姓尊於稱慕氏自稱聞之心
肝塗地驚愕斷絕悼痛酷楚情自不勝夫人多
容即見垂怨故送衣服一籠文綃百匹房子官
錦百斤 製字錦從金帛言其貴於綾羅私所乘
　　　價與金等故以斤論不較端疋
香車一乘牛一頭誠知微細以達往意望為承
納

楊太尉夫人袁氏答書
　夫人袁術姊妹也衛字公路漢末借
　號本傳操忌術日以表術之甥慮為
　後患段之遂囚
夫人表氏 稱表氏加下拔識以自申
彪袁氏
不展淹久歎想之勞情抱山積曹公匡濟天下
邂邁以寧四海歸化莫不感戴小兒踧踖細謬蒙
采拾未有上報果自招罪戾念之痛楚五內傷
烈𦂳首意不遺伏𫎇惠告見明公與太尉書真知

委曲度子之行不過父母小兒違越分應至此令其始立之年畢命埃土遺育孤紛紛名晉世言之崩潰明公所賜已多又加重貴禮頗非宜荷受輒付往信

與鍾繇九日送菊書　魏文帝

歲往月來忽復九月九日為陽數而日月並應俗嘉其名以為宜於長久故以享宴高會是月律中無射言羣木庶草无有射地而生

詞甲不若此書整暇信乎人不可有也欲心

含乾坤之純和體芬芳之淑氣就能如此故屈平悲冉冉之將老思餐秋菊之落英輔體延年莫斯之貴謹奉一束以助彭祖之術

無射者陰氣盛用事陽惟芳菊紛然獨菲菲氣無餘也故曰無射

朝典其將至芳餐秋菊之落英飲餔車骨

錢名鍾歷夏殷末八百餘歲常食桂芝善導引行

古文苑卷第十

古文苑卷第十一

對狀

董仲舒郊祀對

酈炎對事

樊毅乞復華山下十里以內民租田口筭

狀

雨雹對

郊祀對　　　董仲舒

漢書本傳仲舒為相膠西王以病免居家使者及廷尉張湯就其家而問之其對皆有明法其家以脩學著書為事朝廷如有大議

廷尉臣湯昧死言臣湯承制以郊事問故膠西相仲舒仲舒對曰所聞古者天子之禮莫重於郊郊常以正月上辛日者所以先百神而最居前之仲舒對此擿春秋所言郊天子以冬日至祈穀於上帝孟春禮日冬則卜郊至於上帝亦謂之郊又謂魯以夏周公故祭特穀助得于上帝下郊皆於中辛又不吉則卜後辛吉事先近日也以此說長不當為禮三年喪不祭其先而不敢廢郊郊重於宗廟天尊於人也

郊社稷為越紳而行事鄭氏注王制曰祭天地喪三年不祭唯祭天地社稷為越紳而行事鄭氏注不敢以卑廢尊

繭栗宗廟之牛角握賓客之牛角尺此言德滋美而牲滋微也王制曰祭天地之牛角繭栗鄭氏法握不出廡握春秋曰魯祭周

公用白牡色白貴純也
　公羊子曰魯祭周公用白牡魯公用騂犅羣公
　不毛注白牡殷牲也白牡魯公用也騂犅赤色周
　牲也不毛不純色所以降於尊祖帝牲在滌三

月牲貴肥潔而不貪其大也
　禮曰養牲必在滌養牲者
　官名此養之三月而牲成

未能芻豢秩之食莫如令食餼其母便粟料有品
非禮也臣仲舒對曰禮也臣湯問仲舒曰祭祀
剛犖公不毛周公諸公也何以得用純牲臣仲
舒對曰武王崩成王幼而在襁褓之中周公繼
文武之業成二聖之功德漸天地澤被四海故
　臣湯謹問仲舒魯祀周公用白牡
天諸侯祭土祭公羊子曰魯郊天祭土謂社也
臣仲舒愚以為報德之禮臣湯問仲舒祭
公以白牡上不得與天子同色下有異於諸侯
成王賢而貴之詩曰無德不報故成王使祭周
聖功莫大於此周公聖人也有祭於天道成王
令魯郊賜伯禽之受皆非也臣湯問曰魯郊
祭周公用白牲其郊何用臣仲舒對曰魯郊用
純騂犅周色尚赤魯以天子命郊故以騂陽
也用騂牲毛之注騂牲赤色毛之取剛與㮚同
也陽祀祭天於南郊及宗廟剛

仲舒對祠宗廟或以鶩當鳧鶩非鶩也可用否臣仲舒對曰鶩非鳧鶩也臣聞孔子入太廟每事問慎之至也陛下祭躬親齋戒沐浴以承宗廟甚敬謹奈何以鳧鶩當鶩名實不相應以承太廟不亦不稱乎臣仲舒愚以為不可臣犬馬齒衰賜骸骨伏陋巷陛下乃奉使九卿漢九問臣以朝廷之事臣愚陋曾不足以承明詔奉大對臣仲舒冒死以聞

雨雹對

元光元年按漢書武帝本紀及五行志並不載元光元年雨雹豈有闕文邪鮑敞古文苑卷十一

鮑敞以私問馬將以窮造化之變也觀仲舒之對廣大精切豈漢儒拘拘災異者之比邪

元光元年七月京師雨雹鮑敞問董仲舒曰雹何物也何氣而生之仲舒曰陰氣脅陽氣也志五行電霰者陰脅陽也天地之氣陰陽相半和氣周廻朝夕不息陽德用事則和氣皆陽建巳之月是也故謂正陽之月陰德用事則和氣皆陰建亥之月是也故謂正陽之月陰雖用事陰猶疑於無陽故謂之陽月詩人所謂日月陽止者也氏箋曰十月為陽純陰月純陰疑於無陽故以名此月為陽月

月陽雖用事而陽不獨存此月純陽疑於無陰
故亦謂之陰月自十月以後陽氣始生於地下
漸冉流散故言息也陰氣轉收故言消也日夜
滋生遂至四月純陽用事自四月以後陰氣始
生於天上漸冉流散故云息也陽氣轉收故言
消也日夜滋生遂至十月純陰用事二月八月
陰陽正等無多少也以此推移無有差忒運動
抑揚更相動薄則薰蒿歊蒸而風雨雲霧霧電雷
雲雹生焉其氣上薄為雨下薄為霧風其噫也
其氣也雷其相擊之聲也電其相擊之光也雲
氣之初蒸也若有若無若實若虛若方若圓攢
聚相合其體稍重故雨乘虛而隧風多則合速
故雨大而疎風少則合遲故雨細而密其寒月
則雨疑於上體尚輕微而因風相襲故成雪焉
寒有高下上暖下寒則上合為大雨下凝為冰
霰雹是也電霞之流也陰氣暴上雨則凝結成
雹焉太平之世則風不條開甲散萌而已雨
不破塊潤葉津莖而已雷不驚人號令啟發而
已電不眩目宣示光耀而已霧不塞望浸淫被
泊而已雪不封條凌殄毒害而已雲則五色而

為慶三色而成甘露則結珠而成
膏此聖人之在上則陰陽和風雨時也政多紕
繆則陰陽不調風發屋雨溢河雪至牛目雹殺
驢馬此皆陰陽相蕩而為祲沴之妖也敞曰四
月無陰十月無陽何以明陰不孤立陽不獨存
耶仲舒曰陰陽雖異而所資一氣也陽用事此
則氣為陽陰用事此則氣為陰陰陽之時雖此
二體常存猶如一鼎之水而未加火純陰也加
火極熱純陽也純陽則無陰加火水熱則更
陰也純陰則無陽加水火寒則更陽矣然則建
陰也純陰則無陽加水火寒則更陽矣然則建
亥之月為純陰不容都無陽也但是陰家用
事陽氣之極耳薺麥枯由陰殺也月令孟夏靡
草死麥秋至靡
注靡草薺亭歷之屬薺麥蓋二物也建亥之月為純陰不容都無
復陽也但是陰家用事陰氣之極耳薺麥始生
由陽升也其充者亭薩死於盛夏麥死於嚴
寒水極陰而有溫泉火至陽而有涼焰天一生
陽以其至寒故為極陰如此山湯可燂狐兔所
謂溫泉地也火二生陰以其極熱故至所
陽如南方有火林草木鳥獸
皆生長其中所謂涼焰也
陽不容都無陰心敞曰冬雨必暖夏雨必涼何
也曰冬氣多寒若陰氣自上躋故人得其暖而薺

成雪矣夏氣多暖陰氣自下昇故人得其涼而
上蒸成雨矣敞曰雨既陰陽相蒸四月純陽
月純陰斯則無二氣相薄則不雨乎曰然純陽
純陰雖在四月十月但月中之一日耳敞曰
中何日曰純陽用事未夏至一日純陰用事未
冬至一日朔旦夏至冬至其正氣也敞曰然
未至一日其不雨乎曰然頗有之則妖也和氣
之中自生災診能使陰陽改節暖涼失度敞
災診之氣其常存耶曰無也時生耳猶乎人四
支五臟中也有時及其病也
支五臟皆病也

對事

春秋襄二十九年吳子使札來聘于季子讓國公
羊子曰賢乎季子何賢乎季子
謁也餘祭也夷昧也與季子同母者四兄弟同欲立季子季子不受為君乎於是謁也為君請迓死兄弟以及於季子季子使而亡焉僚者長庶也卽之季子使而返至而君之爾僚惡得為君乎於是使專諸剌僚而致國乎季子季子不受曰爾弒吾君吾受爾國是吾與爾為弒也爾殺吾兄吾又殺爾是父子兄弟相殺終身無已也去之延陵終身不入吳國故君子以其不受為義以其不殺

敞遷延負嬌俛揖而退

客問酈炎曰吳王昌不傳子而傳兄弟四人傳者將以致國乎季扎季扎不受雖有僚立闔閭之弒春秋猶以不受為義不煞為仁而桓譚吳之篡弒滅亡豈由季扎不思上放周公之攝位而下慕曹臧之謙讓諸樊讓位季扎之也將立子臧子臧去之君子臧史記謝曰曹宣公之卒節矣扎雖不才願附於子臧之義春秋之趨豈謂乎于夫四王夷壽夢至之輕命致國乎季子公羊曰諸樊史記謝諸樊即予身有悔於謂其能流慶百世也季子不受內有篡煞之亂外致滅亡之禍雖知縈已之可為不惟宗廟之絕祀其痛矣周曰周制諸侯父死子繼若扎從先私志受非所繼是浮行豈節義之謂與闔閭之欲國蓋緣扎之雅意故曰季子雖至不吾廢也諸史記王僚使公子光告公子光欲求之季子雖至不吾廢也諸史記王僚即諸樊子後立為王號闔閭調諸樊之子云則君子何稱乎季子仁而無權故肆意焉季子不能討是則春秋所譏仁而不武云則君子何稱乎季子仁而無權故無能達也子云公羊不以父命辭王父命以王父命辭父命不以家事辭國政衛輒

拒父猶謂之可公羊曰靈公逐蒯瞶而立輒
以王父命辭王父命辭王父命是上之行乎也下不
以家事辭王事是上之行乎也下不
衛輒拒公論語之夫子非不為也
君子柢公論語之夫子非不為也況以國治蒯聵弑之子乎以存
仲行權公羊嘉之云君可以死易生國可以存
易亡
仲者春秋桓十一年宋人執祭仲公羊曰仲者何
立突以為不知權也何賢乎仲仲從其言則君必
死國必亡不從其言則君可以生易死國可以存
也則宋人執仲亦可善乎此蓋公羊之失非義之通者
子不然猶可以盛乎此蓋公羊之失非義之通者
也周公誅二叔不為不仁宋穆受兄國不為不
義若愛女以
義公羊傳以宣公謂繆公曰爾爾公廟主則與夷不若
者終為君矣宣公死繆公立之注與夷
之周公之攝也國平則讓國病則急故以季子之才
讓夷故踐明堂朝諸侯非榮其位為時之急也
之周公之攝蓋時之所當病則急故以季子之才
君國子民行化四方與夫勾踐相去以義何若令
向時見國危亂慕周公急時之義思先君致國
之意攝政持統邁其威德奚翅遷都琅琊絕書日
勾漢踐伐吳霸爾東徙琅琊越嘗治此望東尚征
海地理志琅琊縣越王勾踐嘗治以望東尚征
上國朝齊宋鄭魯衛執玉之君弐上國征越威吳
鄭魯衛陳蔡執玉之君皆入朝炎言之禍計其
遂過勾踐若令當國不懼吳之免滅亡之才
在成敗必孔子稱可與立道未可與權語論權反

經而善諭羊聖之達節者也左傳云聖達節次守節者守節之士問左傳吳子使屈狐庸聘于晉趙文子問延州來季子其果立乎對曰不立守節雖有國不立故非其量度乎問者因又謂炎曰古者聖人封建諸侯皆云百里取象於雷雷何取也炎曰易震為雷亦為諸侯雷震驚百里曰何以知之炎曰易震為諸侯雷震驚百里一曰以知之炎曰以其數知之夫陽動為九其數卅六陰靜為八其數卅二震一陽動二陰靜故曰百里易揲蓍法三揲之餘得九是為老陽其策卅六得八是為少陰其策卅二震一爻得九而變故云動上二爻得八而不變故言百里靜三爻之策數合而為百里問者稱
善

掾臣條屬臣準書佐臣謀弘農太守上
祠西岳乞差一縣賦斂復華下十里以
內民租田口筭狀

掾屬書佐皆官條屬書狀者
其人名也並主通郡國書狀
樊毅字仲德漢元昜射陽侯樊丹之後有脩西岳廟記蔡邕文見
光和二年歲在己丑冬十二月庚午朔十三日
壬午弘農太守臣毅頓首死罪奄書先上尚書
以上達臣毅頓首死罪謹按文書臣以
去元年十一月到官其十二月奉祠西岳華山
省視廟舍及齋衣祭器率皆久遠有垢故魯不

修太室森秋樹子文曰謙森秋不條也周公曰太
廟魯公曰太室臣以神岳至尊宜加恭肅輒遣行事謹
曰與華陽令先謹以漸繕治成就之後仍雨甚
班霑潤宿麥惠滋黎庶臣即日以詔書齋祀雪
華消釋時日清和神親民喜歡作誠墾朝勞神
吴吴廣被四表覆育之德神人被施返邁大小
莫不幸甚臣毅頓首頓首死罪謹書言華陽
謹此毅謹條有書上縣當孔道加奉尊岳一歲四祠養
牲百日常常充肥用穀槃三十餘斛或有請雨
齋禱役費蕃倍每被詔書調發無差山高聽下
恐近廟小民不堪役賦有飢饉之窶違宗神之
敬乞差諸賦役次謂一縣速近差賦役復華下十里以内
民租田口業後者繳除其賦役以優之地方六歲
笑始於漢初一以寵神靈廣祈多福降中興之祚
臣輙聽行盡力奉宣詔書思惟惠利增異後上
臣毅誠惶誠恐頓首頓首死罪死罪上尚書

古文苑卷第十一終